米芾书龙井山方圆庵记

善本碑帖精华·普及版 一二

江吟 主编

西泠印社出版社

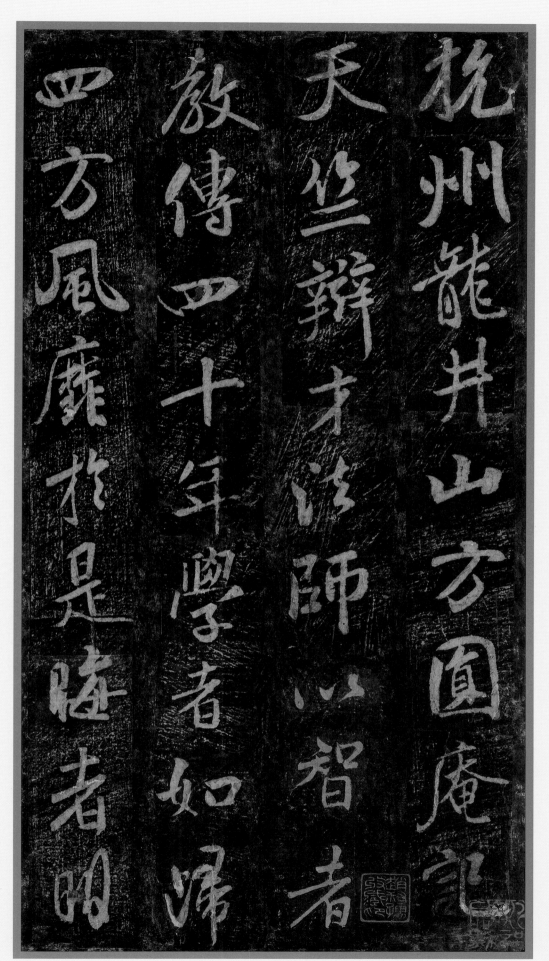

杭州龙井山方圆庵记 ／ 天竺辩才法师以智者 ／ 教传四十年学者如归 ／ 四方风靡于是晦者明

室者通大小之机无不　｜遂者不居其功不宿于　｜名乃辞其交游去其弟　｜子而求于寂寞之滨得

窒者通大小之机无不
遂者不居其功不宿于
名乃辞其交游去其弟
子而求于寂寞之滨得

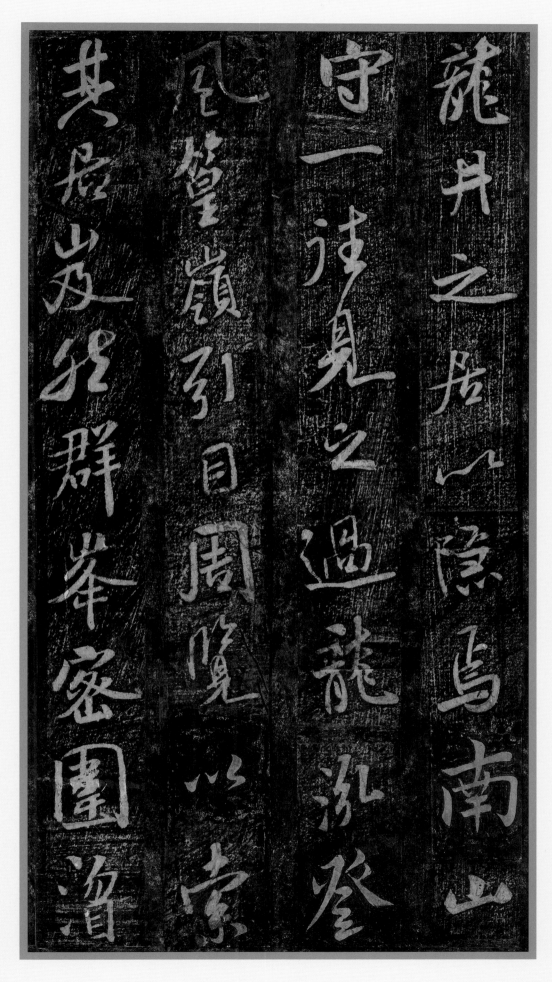

然而不蔽翳四顾若失莫 ｜ 知其乡逯巡下危磴行 ｜ 深林得之于烟云仿佛 ｜ 之间遂造而揖之法师

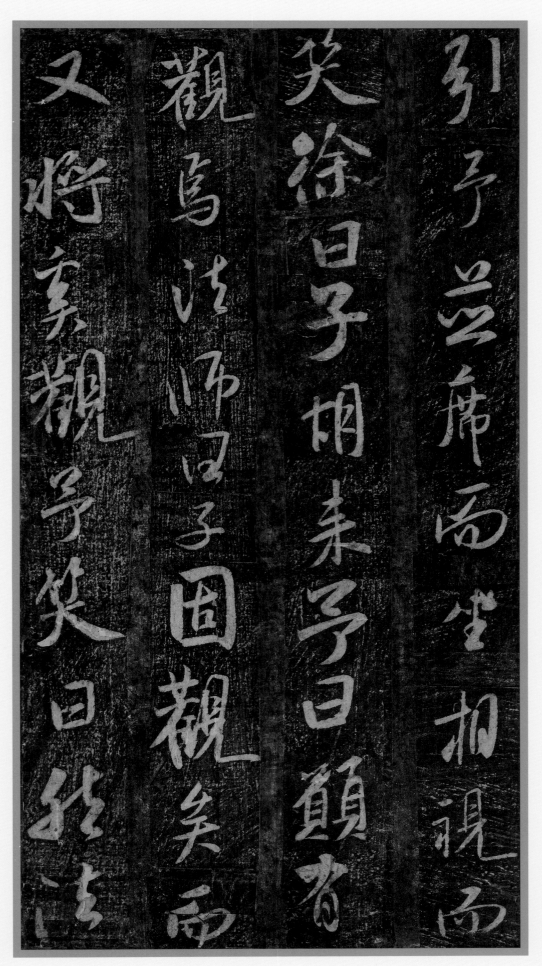

引子并席而坐相视而

笑徐曰子胡来予曰顾者

观焉法师曰子固观矣而

又将奚观予笑曰然法

師命予入由照閣經寂

室指其庵而言曰此吾

之所以休息乎此也窺

其制則圓蓋而方址予

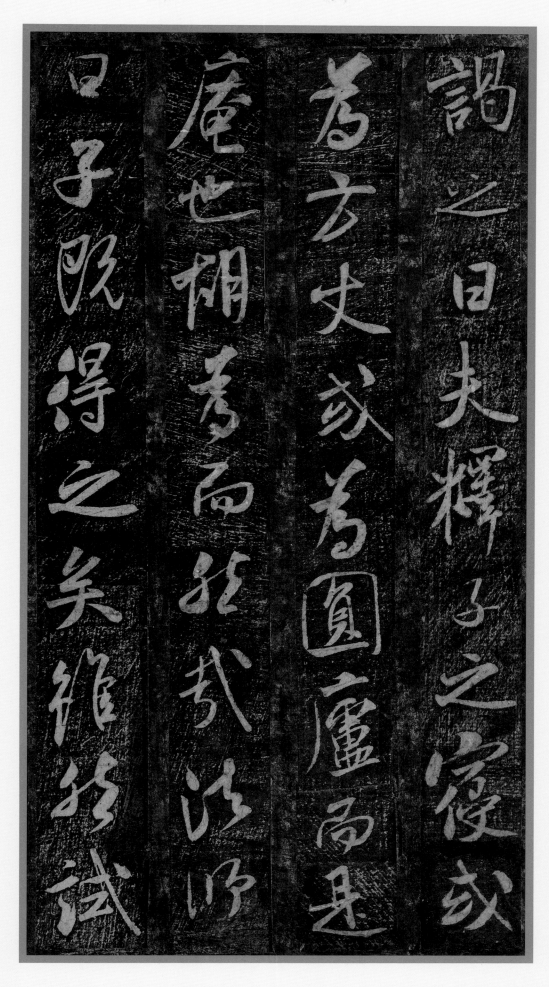

谒之曰夫释子之寝或 / 为方丈或为圆庐而是 / 庵也胡为而然哉法师 / 曰子既得之矣虽然试

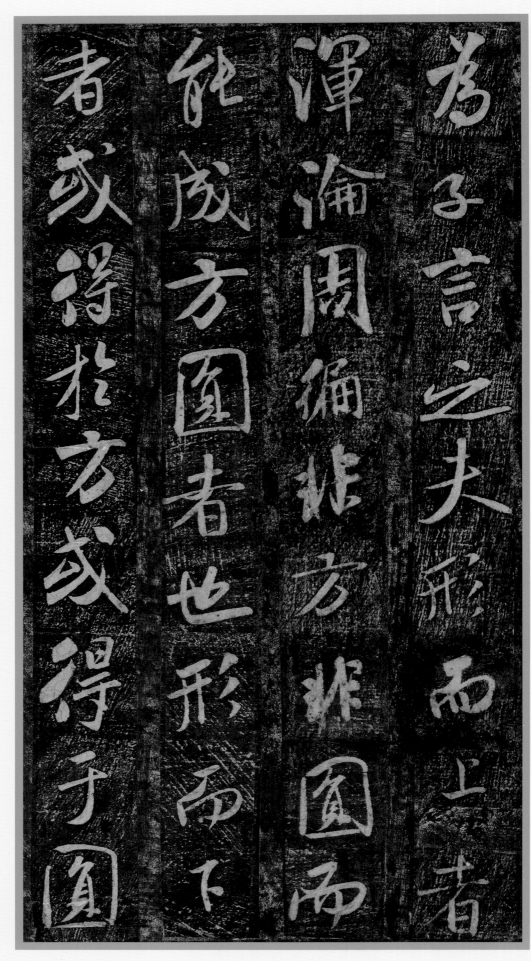

为子言之夫形而上者 ｜ 浑沦周遍非方非圆而 ｜ 能成方圆者也形而下 ｜ 者或得于方或得于圆

或兼斯二者而不能无

悖者也大至于天

止乎一身无不然故天

得之则运而无积地得

之则静而无变是以天　/　圆而地方人位乎天地　/　之间则首足具二者之　/　形矣盖宇宙虽大不离

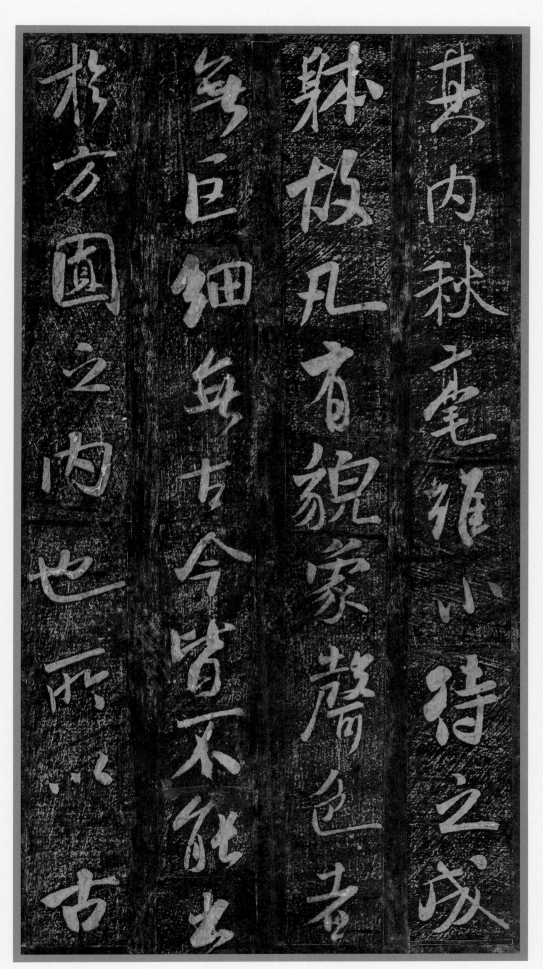

其内秋毫虽小待之成　体故凡有貌象声色者　无巨细无古今皆不能出　于方圆之内也所以古

先哲王因之也虽然此

游方之内者也至于吾

佛亦如之使吾党祝发以

圆其顶怀色以方其袍

先哲王因之也雖然此
遂方之内者也至于吾
佛亦如之使吾党祝髮以
圆其頂懷色以方其袍

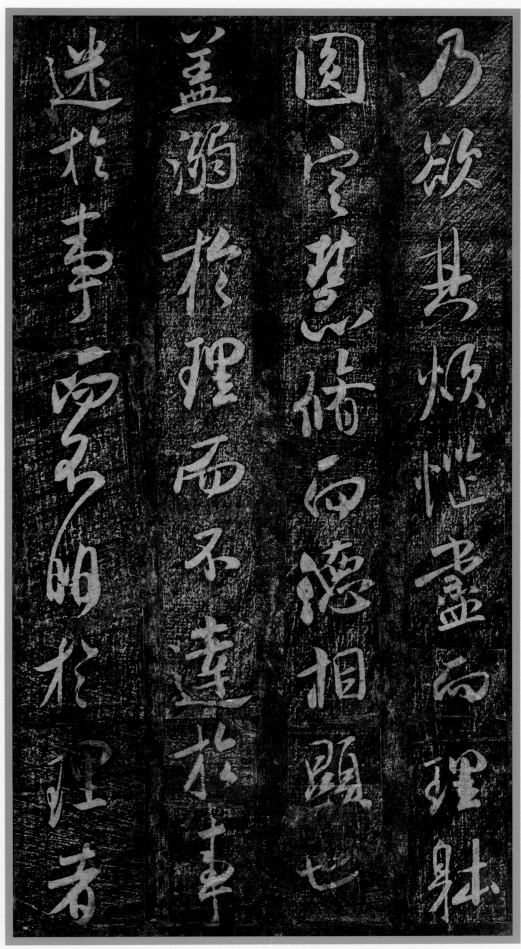

乃欲其烦恼尽而理体 ｜ 圆定慧修而德相显也 ｜ 盖溺于理而不达于事 ｜ 迷于事而不明于理者

皆不可谓之沙门先王 / 以制礼乐为衣裳至于 / 舟车器械宫室之为皆 / 则而象之故儒者冠圆

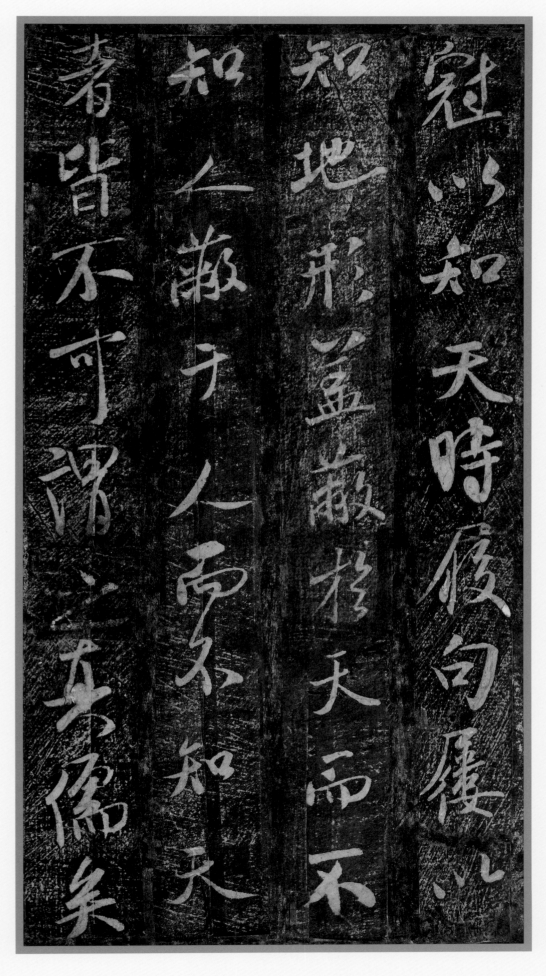

冠以知天时履句屦以　／　知地形盖蔽于天而不　／　知人蔽于人而不知天　／　者皆不可谓之真儒矣

唯能通天地人者真儒　矣唯能理事一如向无异　观者其真沙门欤噫人　之处乎覆载之内陶乎

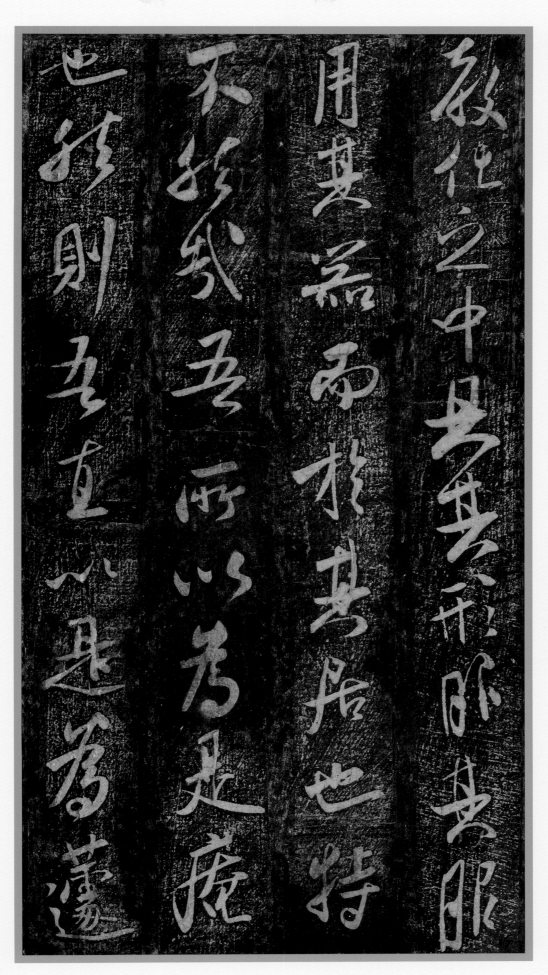

卢尔若夫以法性之圆 ／ 事相之方而规矩一切则 ／ 诸法同体而无自位万 ／ 物各得而不相知皆藏

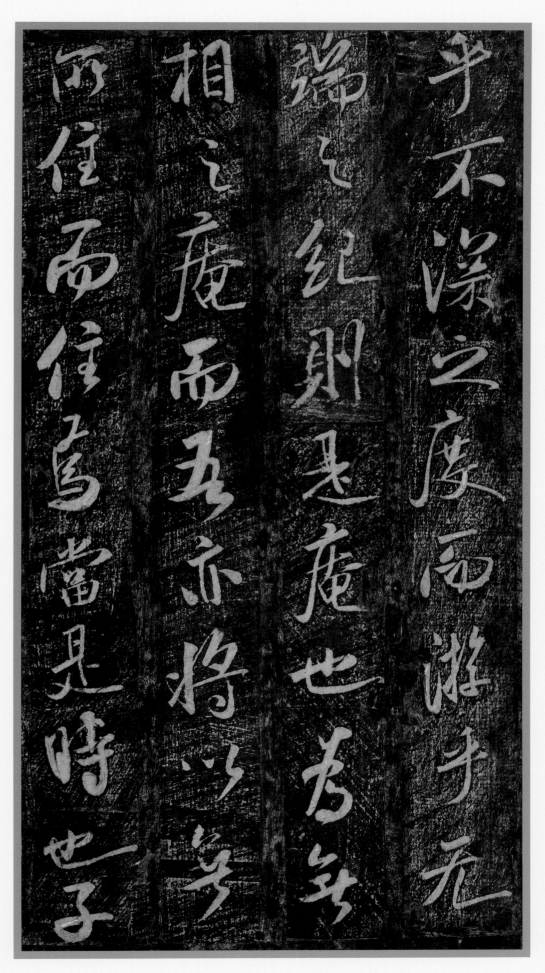

奚往而观乎呜呼理圆／也语方也吾当忘言与／之以无所观而观之于／是嗒然隐几予出以法师

是嗒然隐几予出以法师

之以无所观而观之於

也语方也吾当忘言与

奚往而观乎呜呼理圆

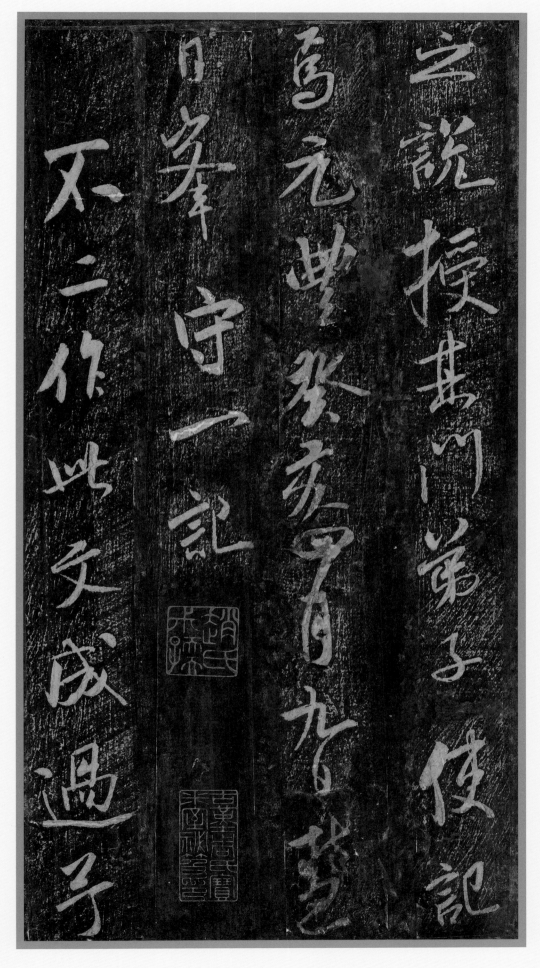

爱之因書鹿門居士

米元章

陶拯刊

简介

方圆庵在杭州龙井山，为时北宋高僧辩才退隐后的居处。辩才和尚道行高深，德名远播，故时有贤达名流来龙井山拜谒话禅。元丰二年（一〇七九），著名词人「苏门四学士」之一秦观曾与辩才两度相见，后作《龙井记》《龙井题名记》二文。元代张雨也有行书《独游龙井山方圆庵僧照请阅宋五贤二开士像》诗，记录了苏轼等贤达名流到访方圆庵故事。元丰六年（一〇八三），米芾游宦杭州，因当时米芾的书名已盛，南山慧日峰守一和尚见米芾，出所撰《杭州龙井山方圆庵记》索字，米芾拜读「爱之，因书」，并由陶拯刊石。这就是本册《宋拓孤本米芾方圆庵记》最初诞生的由来。

《龙井山方圆庵记》是米芾早期书法的代表作，米芾作此书时年三十三岁。元丰五年米芾于黄州初谒苏轼后，开始专学晋人，书艺大进，此时米芾的书法即所谓「集古字」时期。《龙井山方圆庵记》书法腴润秀逸，潇洒俊发，极具晋人风度。沈鹏《米芾行书简论》说：「《龙井山方圆庵记》其结体与圆劲转折处很像《集王字圣教序》。」这也是大部分论者谓此作从《圣教序》出的主流评价。

历代集评

不二（即守一和尚）作此文成，过余，爱之，因书，鹿门居士米元章。

宋·米芾书《方圆庵记》跋尾

辩才故与苏子瞻伯仲，泊赵阅道（抃）秦少游（观）为方外交，其人可知已。太守请住名刹。晚年自天竺归老龙井之山，结庐曰『方圆』。夫生人圆颅方趾，所本来也。其用万端幻化而不穷，卒归于皇示吾寂，斯方圆义毕矣。吾人寄身蜉蝣而襟期宇宙，喜用方圆者□泥之则不善。将为方乎？将为圆乎？善乎师与守一之说。

明·胡澄跋米芾书《方圆庵记》

三十年前，友人以杭州翻刻此记拓本见示，予适得寒山赵氏旧藏本，对之，然与《墨林快事》所称杭石之误皆不相合，岂杭石又屡摹耶？今见春湖宗丞所得此本，不特远胜杭本，并远胜予所藏寒山旧本，盖寒山本即从此摹出也。然前幅『群峰密围』之下，后幅『诸法同体』之上，皆有缺画，而石无泐痕，则此本亦重刻者矣。

清·翁方纲跋米芾书《方圆庵记》

此《方圆庵记》书于元丰六年癸亥，米芾才三十三岁，正专学晋人之时，所以运笔能控引王（献之）羊（欣）。其他诸帖每以奇气掩其古法，求如此逗露机缄者不多见也。

清·李宗瀚跋米芾书《方圆庵记》

右在龙井方圆庵，行书二十五行，行字不等，是刻米书最著，旧刻已亡。源流悉见明胡令重刻跋中。又摹时有错落字，原文见聂心汤钱邑志中……

清·阮元《两浙金石志》卷六

图书在版编目（CIP）数据

米芾书龙井山方圆庵记 / 江吟主编. -- 杭州：西泠印
社出版社，2022.12（2023.10 重印）
（善本碑帖精华：普及版）
ISBN 978-7-5508-3733-1

Ⅰ．①米… Ⅱ．①江… Ⅲ．①行书—碑帖—中国—宋
代 Ⅳ．①J292.25

中国版本图书馆CIP数据核字（2022）第058433号

善本碑帖精华·普及版

米芾书龙井山方圆庵记

江吟 主编

出 品 人	江吟
品牌策划	来晓平
责任编辑	刘远山
责任出版	冯斌强
责任校对	刘玉立
装帧设计	王欣
出版发行	西泠印社出版社
	（杭州市西湖文化广场三十二号五楼 邮政编码 三一〇〇一四）
经 销	全国新华书店
制 版	杭州如一图文制作有限公司
印 刷	杭州四色印刷有限公司
开 本	八八九毫米乘一一九四毫米 十二开
字 数	一〇〇千
印 张	二点五
印 数	二〇〇一—三五〇〇
书 号	ISBN 978-7-5508-3733-1
版 次	二〇二二年十二月第一版 二〇二三年十月第二次印刷
定 价	三十六元